"拍拍"生活的节奏

奥尔夫语言、声势与乐器组合

李飞飞 • 著

复旦大学出版社

图书在版编目(CIP)数据

拍拍生活的节奏:奥尔夫语言、声势与乐器组合/李飞飞著. —上海:复旦大学出版社,2019.9
(2021.10 重印)
ISBN 978-7-309-14337-9

Ⅰ.①拍…　Ⅱ.①李…　Ⅲ.①音乐教育-教学研究　Ⅳ.①J60-059

中国版本图书馆 CIP 数据核字(2019)第 091396 号

拍拍生活的节奏——奥尔夫语言、声势与乐器组合
李飞飞　著
责任编辑/高丽那

复旦大学出版社有限公司出版发行
上海市国权路 579 号　邮编:200433
网址:fupnet@fudanpress.com　http://www.fudanpress.com
门市零售:86-21-65102580　团体订购:86-21-65104505
出版部电话:86-21-65642845
上海丽佳制版印刷有限公司

开本 787×1092　1/16　印张 3.75　字数 77 千
2021 年 10 月第 1 版第 2 次印刷

ISBN 978-7-309-14337-9/J·392
定价:28.00 元

如有印装质量问题,请向复旦大学出版社有限公司发行部调换。
版权所有　侵权必究

前　言

奥尔夫音乐教学法起源于20世纪初，并于20世纪末传入我国。经过近30年的传播与发展，奥尔夫音乐教学法也在学前、小学、中学等各音乐教育层面发挥着作用。

卡尔·奥尔夫曾说，奥尔夫教学法是一种节奏教学模式。无论是语言、歌唱、声势、器乐、集体舞都是以节奏作为基础。众所周知，节奏是音乐的灵魂，因为节奏可以脱离旋律存在，而旋律不能脱离节奏而存在。从节奏入手进行音乐教育是最佳的选择。并且他强调，要结合语言、动作来训练和培养儿童的节奏感。音乐节奏的主要来源就是人类的语言，我们的语言包含着生动、丰富且微妙的节奏。从小让儿童从语言出发来掌握节奏，不仅容易而且富于趣味性。

除了节奏第一的原则以外，奥尔夫也认为"音乐始于人自身内"。其实这是他的音乐教育观，揭示了音乐启蒙的本源、本质和归宿，都是让身体具有音乐性。在我国最为重要的音乐论述集《乐记》中讲到，"故歌之为言也，长言之也。说之，故言之，言之不足，故长言之，长言之不足，故嗟叹之；嗟叹之不足，故不知手之舞之，足之蹈之也。"可见东西方的文明有着相似的认知。

在我们的生活中也有诸多的节奏，每年的春夏秋冬，每天的日出日落，风声、雨声、走路声都充满着节奏。我们的老祖宗还根据天地运行规律来确定四季循环的起点与终点，并划分出二十四节气，将太阳周年运动轨迹划分为24等份，每一等份为一个"节气"，统称"二十四节气"，这更是生活节奏的具体体现。找到并且适应生命的节奏、成长的节奏、自然的节奏，一直都是我们思考的问题。

本书就是将我们每年生活中的26个重要的节日，变为多声部的节奏组合，将奥尔夫的节奏训练植根于我们生活中的节日。这其中既有春节、元宵节这种传统节日，又有双十一购物节这种新兴节日，总体来说都是我们生活中的节点。

本书适合音乐的初学者，幼儿园、小学、中学可以作为音乐游戏环节，还可以作为学前教育专业、音乐教育专业音乐课程与教学论、奥尔夫音乐教学法的补充教材。

读者使用中也不必照本宣科，既可以一个声部，又可以两个声部，既可以声势组合、乐器组合，又可以在此基础上进行改编、发展与创新，不必拘泥于原始素材。本书只是抛砖引玉，期待着更加精彩的改编与发展，更期待着与大家进行交流。

需要特别指出的是，本书的节奏练习应具有音乐性，而不是单纯的打拍子，争取做到流畅、自如、有力度的变化，富有表现力。切勿为听到自己的声部就压过其他声部，既要完成自己声部，又要听到其他声部，这两个任务都非常重要。如果一定要比较的话，倾听甚至更为重要。这里需要的是细致、生动、配合，而不是粗暴、倾轧和个人英雄主义。

最后希望大家记住这样一句话："奥尔夫不是奥尔良！"

祝你们学得愉快，玩得开心！

目 录

元旦 ... 1
除夕 ... 3
春节 ... 5
元宵节 ... 7
立春 ... 9
情人节 ... 11
学雷锋纪念日 13
三八妇女节 15
植树节 ... 17
清明节 ... 19
五一国际劳动节 21
五四青年节 23
母亲节 ... 25
六一儿童节 27
父亲节 ... 29
端午节 ... 31
夏至 ... 33
七一建党节 35
八一建军节 37
教师节 ... 39
国庆节 ... 41
中秋节 ... 43
重阳节 ... 45
双十一购物节 47
冬至 ... 49
圣诞节 ... 51
后记 ... 53

元 旦

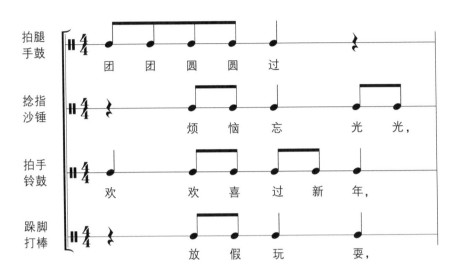

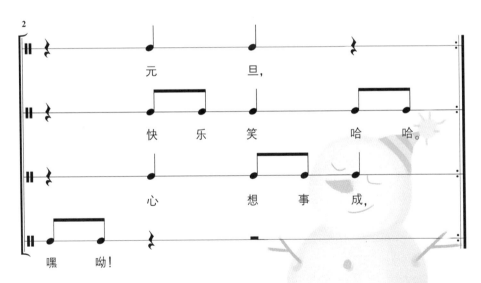

训练提示

拍手声部:第一行拍手部分可为空心,第二部分可为实心。
跺脚声部:第一行可用脚跟,第二行可用脚掌。

节奏练习
视频——元旦

01 元旦简介

元旦在我们的记忆中是一个充满魅力的日子，是一个拥抱新年的日子。元旦是公历新一年的第一天，师生们也尽可能把教室布置得极具喜气氛围，还会准备一些节目在元旦联欢中表演，"元旦"亦可称作"首日"。元旦也被称为"阳历年"。

02 元旦由来

回首历史，大约在公元前5万年，古埃及人发现尼罗河泛滥的时间是有规律的，人们在不断地寻找关于万物规律的过程中得知河水两次泛滥时间之间大约相隔一年。同时还发现，当尼罗河初涨潮头来到今天开罗城附近之时，也正好是太阳与天狼星同时从地平线上升起之时。他们便把这一天定为一年的开始。这是"元旦"最早的由来。

03 习俗文化

我国将元旦列入法定假日，成为全国人民的节日，有时会根据需要进行调休。

元旦并不具有浓厚的人文光环与历史色彩，味道不如端午，浓情不如中秋，对集体不像国庆一样重大，对个体比不上春节般隆重。但是它的实用意义大于纪念意义。大家可以在元旦假期一起总结旧的一年，盘点过往的目标是否完成；展望新的一年，设定新的目标。

元旦，也是在与过去和新年的交接口，回望过去，看看以前的人与事，整理好心情。元旦不是生日，但会提醒我们，人生又过完了一年，更应该努力迎接新的挑战，以崭新的面貌去迎接新一年的生活……

04 关键词

学校联欢、假日、家人团圆、走亲访友、年会。

除 夕

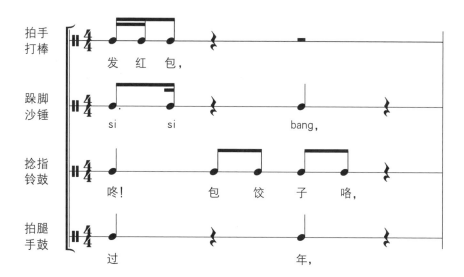

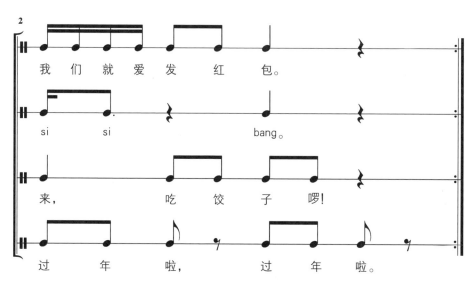

训练提示

跺脚声部：两个"sisi"的地方，一个前长后短，一个前短后长。
拍腿声部：第一行可用空心，第二行可用实心。

节奏练习
视频——除夕

01 除夕简介

"走街串巷贺新年,喜气洋洋迎除夕。"除夕又称大年夜、除夕夜、除夜等,是每年农历腊月的最后一个晚上。除夕也是一个周期的结束,是辞旧迎新的节日。它与清明节、中元节、重阳节被称为中国传统的祭祖大节,是最为热闹的一个节日。

无论是在国外还是外地的游子,在除夕都归心似箭,恨不得立刻投入故乡的怀抱,与家人团圆相聚,在觥筹交错之间驱散一年的劳累。家人团圆吃年夜饭、长辈给孩子压岁钱、守岁等,都是除夕的"保留节目"呢!

02 风俗习惯

年夜饭

提到过年,人们最先想到的就是家庭聚餐!这一天人们准备辞旧迎新,吃团圆饭。全家人都围坐在桌旁,边说边笑,不论男女老少,脸上都洋溢着笑容。年夜饭极其丰盛,各地都有不同的风俗习惯,有饺子、馄饨、长面、元宵等,且各地有不同的讲究。

贴春联

"欢声笑语乐哈哈,又把春联对门贴。"春联又叫作门对、春贴、对联、对子、桃符等,它以工整、对偶、简洁、精巧的文字向人们展示了当时社会时代的背景,是人们对新的一年美好心愿的寄托,是我国特有的文学形式。

燃爆竹

"爆竹声中一岁除,春风送暖入屠苏。"放爆竹可以营造出喜气洋洋的气氛,是节日的一种娱乐活动,可以给人们带来欢愉和吉利,孩子们也都玩得不亦乐乎。

03 关键词

年夜饭、贴春联、燃爆竹、压岁钱、守岁。

春 节

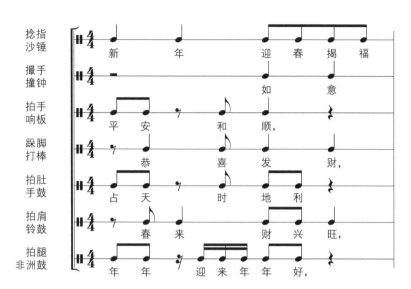

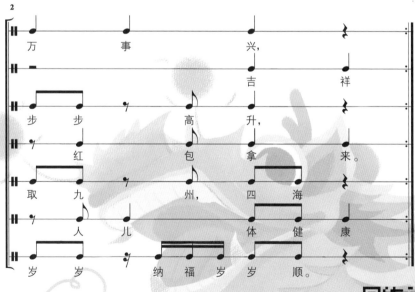

训练提示

第一行拍手声部：第一行可用空心，第二行可用实心。

节奏练习
视频——春节

01 春节简介

期待着，盼望着，春节终于轰轰烈烈地来到了我们身边。它带着喜气洋洋的气氛装点着我们的生活，为平日中的忙碌与奔波搭建了一个小憩的港湾。它是我国最隆重的传统佳节，同时也是中国人情感得以释放、满足的重要的文化载体，它与清明节、端午节、中秋节并称为中国四大传统节日。

02 历史发展

公元前2000多年，舜带领人民，祭拜天地。从此，人们就把这一天当作岁首。商朝用腊月（十二月）为正月。秦始皇统一六国后规定以十月为正月，汉朝初期沿用秦历。汉武帝太初元年，天文学家们制订了《太初历》，将原来以十月为岁首改为以孟春为岁首，后人在此基础上逐渐完善，形成我们现今使用的阴历（即农历）。此后中国一直沿用阴历纪年，直到清朝末年，长达2080年。

03 风俗习惯

春节是除旧布新的日子，早到腊月二十三（或二十四日）小年节起，人们便开始"忙年"：扫房屋、洗头沐浴、准备年节器具等，每天都有不同安排，就是为了迎接这个崭新的开始！

春节是祭祖祈年的日子，古人讲谷子一熟为一"年"，五谷丰收为"大有年"。诸如灶神、门神、财神、喜神、井神等诸路神明，在春节期间，都备享人间香火，人们借此酬谢诸神过去的关照，并祈愿在新的一年中能得到更多的福佑。

春节是合家团圆的日子。除夕，全家欢聚一堂，吃团圆饭，一家人团坐守岁。听到新年的第一声钟响，策划新一轮的生活旅程，勾画出新的理想蓝图。

04 关键词

拜年、走亲访友、互赠礼物、说吉祥话、置办年货。

元 宵 节

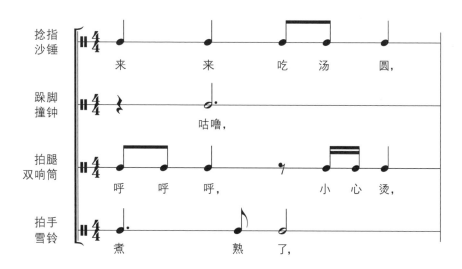

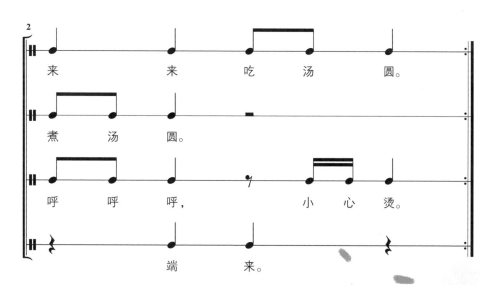

训练提示

拍手声部：长音"了"字可以搓手。

节奏练习
视频——元宵节

01 元宵节简介

元宵节,又被称作小正月、上元节、灯节或元夕,它是春节过后的第一个重要节日。正月是农历的元月,古人把夜称作"宵",故把一年中第一个月圆之夜正月十五称为元宵节。

元宵节的传统习俗可不少呢:出门赏月,领略满月的风采;燃灯放焰,一朵朵的花灯在天空中绽放开来,带着人们的愿望飞向远方;猜灯谜、吃元宵、拉兔子灯等。此外,不少地方还有踩高跷、划旱船、舞龙灯、耍狮子等民俗活动。

02 民间习俗

吃元宵

提到元宵节,最不能忘的就是正月十五吃"元宵"了!"元宵"是宋代民间元宵节流行吃的一种新奇食品。这种食品,最早叫"浮元子",后称"元宵",商人为求生意兴隆还美其名曰为"元宝"。它是以白糖、玫瑰、芝麻、豆沙、黄桂等为馅,用糯米粉包成圆形,可荤可素,风味各异。可汤煮、油炸、蒸食,有团圆美满之意。

闹花灯

元宵节必备传统节日习俗——闹花灯,始于西汉,兴盛于隋唐。自隋唐后,历代灯火之风盛行,并沿袭传于后世。元宵节亦是一年一度的闹花灯、放烟火的高潮时节,所以我们也把它称为"灯节"。

03 节日意义

元宵节是一个团圆又温馨的节日,是它使春节更加多彩。

春节从除夕守岁起到元宵节,人们在不断扩大活动范围和人际圈。初一拜年,初二回娘家。初五是破五,农活可以开始干了,商店可以开门了。这个时段,社会逐渐开始正常运作。直至正月十五,男女老幼都欢欢喜喜过大年。

立 春

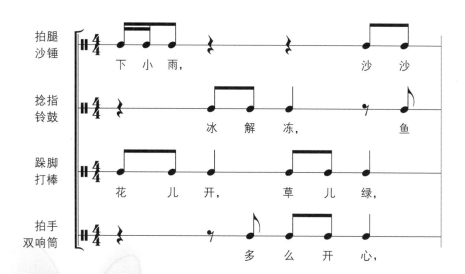

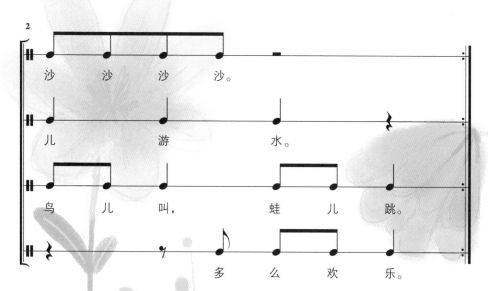

训练提示

拍腿声部："下小雨"可用实心，从"沙沙"开始用空心。

节奏练习
视频——立春

01 立春简介

立春,农历二十四节气中的第一个节气,在公历2月4日左右。

立春,是万物生长新一期的轮回。"迟日江山丽,春风花草香。"春天,用自己独特的温柔唤醒千万小生命——刚刚探出头儿的芽在朦朦胧胧中若隐若现,被春雨细细滋润。

立春是我国民间重要的传统节日之一。"立"为开始,秦代以来,中国就一直以立春作为孟春时节的初始时间。"一年之计在于春",春是温暖,桃红柳绿;春是生长,耕耘播种。

在立春的那一天去迎接春天,迄今已有三千多年历史,且备受人们重视。在古代,立春时,天子会亲自率领三公九卿、诸侯大夫去东郊迎春,祈求丰收。返回后,要赏赐各位臣子,布德和令以施惠兆民。这种活动影响到庶民百姓,成为后来世世代代的全民的迎春活动。

02 节气由来

古籍《群芳谱》对立春解释为:"立,始建也。春气始而建立也。"立春是农历二十四节气中排列的第一个节气,虽是从天文上来划分的,但在自然界、在人们的心目中,立春意味着山清水秀、鸟语花香,意味着万物苏醒继而进行新的生长,农家播种。

03 节气意义

暖暖的微风悄悄地爬上枝头,就连空气中都氤氲着淡淡的清新。春天轻抚着这个可爱的世界,凝聚着万千风姿!一般人们用吃春饼的方式来迎接春天的到来。

04 关键词

春饼、贴春字、咬春。

情 人 节

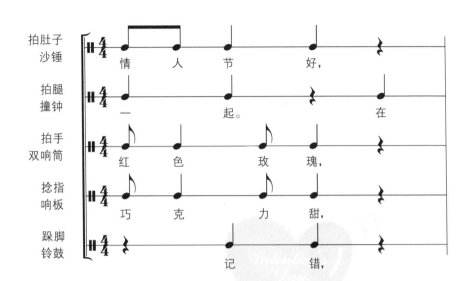

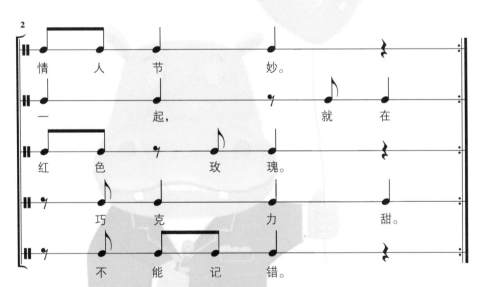

训练提示

本节日节奏要点为切分。

跺脚声部：第一行可用脚尖，第二行可用脚掌。

节奏练习
视频——情人节

01 情人节简介

情人节又叫圣瓦伦丁节或圣华伦泰节,是西方的传统节日。每年的2月14日,男女用互送礼物的方式来表达对爱人的爱意。

02 节日起源

公元3世纪,贵族阶级为维护其统治,残暴镇压民众和基督教徒。那时有一位叫瓦伦丁的教徒被捕入狱。在狱中,他的坦诚之心打动了典狱长的女儿,后来他们相爱了。在临刑前,他给典狱长女儿写了一封长长的遗书,表明自己是无罪的,表明他光明磊落的心迹和对典狱长女儿的深深眷恋。瓦伦丁于公元270年2月14日被处死刑。基督教徒为了纪念瓦伦丁,将他受刑的这一天定为"圣瓦伦节",后人又改成"情人节"。

03 中国情人节

唐宋诗词中,妇女乞巧被屡屡提及。唐朝王建有诗说"阑珊星斗缀珠光,七夕宫娥乞巧忙"。宋元之际,七夕乞巧相当隆重,京城中还设有专卖乞巧物品的市场,世人称为乞巧市。后人将牛郎织女的爱情故事融入乞巧节,每到农历七月初七的晚上,姑娘们就会寻找银河两边的牛郎星和织女星,希望看到他们一年一度的相会,祈祷自己爱情称意、婚姻幸福,久而久之便形成了七夕节。

2006年5月20日,七夕节被国务院列入第一批国家非物质文化遗产名录。现在又被认为是"中国情人节"。

04 关键词

玫瑰花、巧克力、浪漫与爱情。

学雷锋纪念日

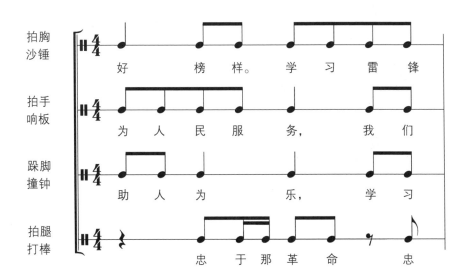

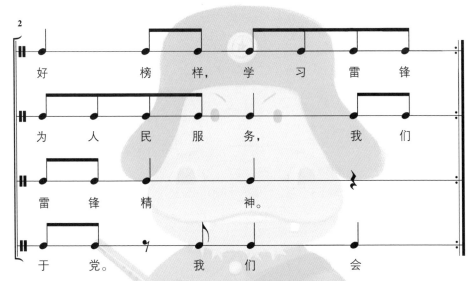

训练提示

拍手声部：第一行可为空心，第二行可为实心。
拍腿声部：第一行可为空心，第二行从"我们"开始可为实习。

节奏练习
视频——学雷锋纪念日

01 节日简介

"学习雷锋好榜样,忠于革命忠于党……"这首歌久久流传,历久弥新。

雷锋精神是人发自内心的一种美德,每年的3月5日是我国的学雷锋纪念日。早在1963年3月5日,毛主席为沈阳某部队因公牺牲的英雄雷锋题词"向雷锋同志学习",并在《人民日报》发表。此后,雷锋精神在全国范围内传播开来。

02 雷锋事迹

雷锋,原名雷正兴。在中国人民解放军某部运输连任战士、班长。1962年8月15日在辽宁省抚顺市望花区不幸因公殉职,年仅22岁。雷锋一生默默无闻地帮助他人。

那是一天傍晚,天色突然阴暗,大雨降临。公路上有位妇女怀里抱着婴儿,手里拉着小孩,身上背着包袱,在雨幕中一步一滑地走着,雷锋上前一打听,才知道她是从外地探亲归来,要到十几里外的地方去,她着急地说:"同志啊,大雨都把我给浇得糊涂了,这还有孩子,我哭也哭不到家啊!"

雷锋立刻把雨衣披在大嫂身上,抱起那个孩子冒雨向前走去,一直走了两个多小时,才把母子三人平安送到家,而雷锋却已浑身湿透。

03 伟人题词

刘少奇题词:"学习雷锋同志平凡而伟大的共产主义精神。"

周恩来题词:"向雷锋同志学习,爱憎分明的阶级立场,言行一致的革命精神,公而忘私的共产主义风格,奋不顾身的无产阶级斗志。"

朱德题词:"学习雷锋,做毛主席的好战士。"

邓小平题词:"谁愿当一个真正的共产主义者,就应该向雷锋同志的品德和风格学习。"

毛泽东主席于1963年2月22日题词:"向雷锋同志学习。"

04 关键词

无私奉献、舍己为人、钉子精神。

三八妇女节

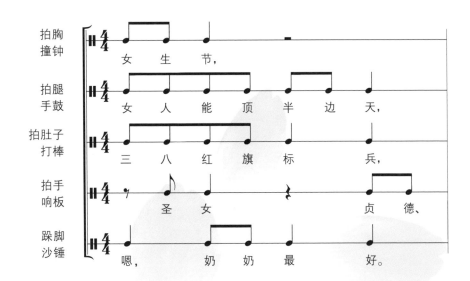

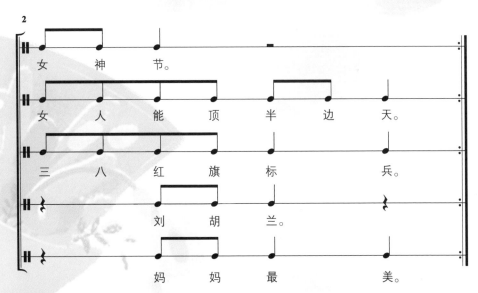

训练提示

拍胸声部：第一行可用"P"力度处理，第二行用"f"来处理。如果不容易做出"f"力度，可用拍胳膊来代替，建议大家在练习中逐渐找出不同音色。

拍手声部：第一行可用空心，第二行可用实心。

节奏练习
视频——三八妇女节

01 节日简介

国际劳动妇女节,全称"联合国妇女权益和国际和平日",在中国又称"国际妇女节""三八妇女节"和"三八节",设在每年的3月8日,是为庆祝妇女在各个领域做出的重要贡献和取得的巨大成就而设立的独特节日。

"女人花,摇曳在红尘中……"女人花,是世界上最美丽的花,每一枝都独一无二,它的绽放芬芳了一生的岁月。

从1909年3月8日,芝加哥劳动妇女罢工游行以来,至今已走过百年历程。因为这个节日一开始就是社会主义女权主义者发起的政治事件,所以不同地方的庆祝方式不同。

02 节日内容

在中国,妇女节的前夕,中华全国妇女联合会通常会开展"全国三八红旗手标兵""全国三八红旗集体"等评选活动,以表彰中国妇女在各个方面做出的贡献与业绩。评选内容涉及思想、文化、生活等各个方面。

03 节日意义

国际妇女节是对妇女创造历史的见证。这个日子是联合国承认的,同时也被很多国家确定为法定假日。各国各地的妇女在这一天都能够庆祝属于自己的节日。

美丽的祝福是共同的,不管你是正在岗位上努力拼搏的劳动者,还是在商场叱咤风云的女强人;不管你是正在哺育婴儿的伟大母亲,还是站在三尺讲台上教书育人的教师……请在这天张开充满爱的双臂去好好拥抱一下自己,让所有的日子都充满青春的芬芳!

04 关键词

家庭、奉献、独立女性。

植 树 节

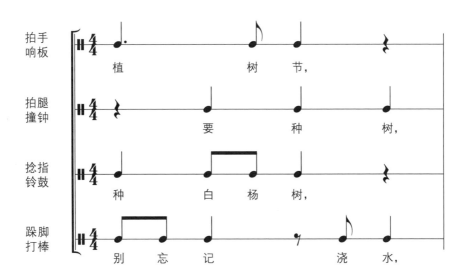

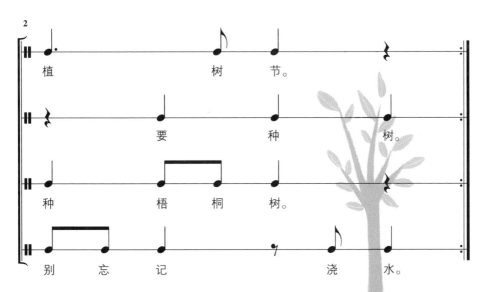

训练提示

拍手声部：第一行可用空心，第二行可用实心。

节奏练习
视频——植树节

01 节日简介

植树节在每年的3月12日,是按照法律规定保护树木,并动员群众进行植树等相关活动的节日。按时间长短可分为植树日、植树周和植树月,共称为国际植树节。

02 节日起源

中国古代有清明时节插柳植树的传统,历史上最早提倡在路旁植树的是一位距今1 400多年的叫韦孝宽的官员。韦孝宽发现民间土台的缺点很多,不但增加了国家的开支,也使百姓遭受劳役之苦,既费时费力又不方便。韦孝宽经过调查了解之后,毅然下令雍州境内所有的官道上设置土台的地方一律以改种一棵槐树代替土台。韦孝宽的这一做法,无疑是造福桑梓、减轻家乡百姓负担、利国利民的重大举措。韦孝宽最早栽种的槐树千百年来一直受到人们的喜爱,特别是陕西人对这种槐树更是情有独钟,现在这种槐树已经作为西安市的象征,被确定为市树。

03 节日成效

一场世界上规模最大、参与人数最多、成效最为显著的义务植树运动在中国持续开展了30余年。全民义务植树多年来,党和国家领导人不论何时何地,都认真履行公民应尽的植树义务。统计显示,自1982年开展全民义务植树运动以来,中国参加义务植树的人数达104亿多人次,累计义务植树492亿多株。中国也是全世界人造林数目最多的国家。

04 关键词

劳动、植树造林、绿水青山。

清 明 节

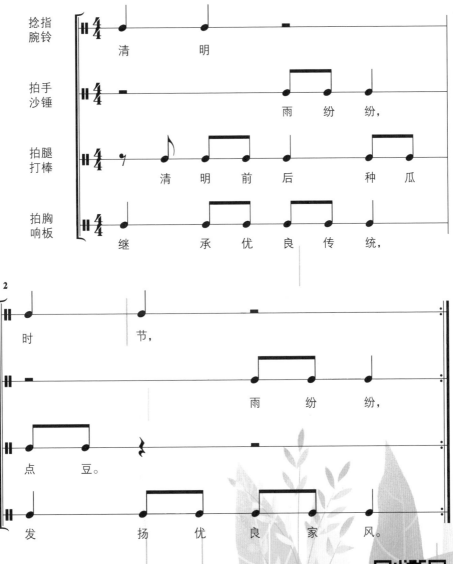

训练提示

拍手声部：第一行可以用手心拍手掌，第二行可以用手心拍手背。

节奏练习
视频——清明节

01 节日简介

"清明时节雨纷纷,路上行人欲断魂。"——又是一年清明时节,窗外的淅沥小雨不知什么时候开始的,落下的不只有思念,还有许多感伤。清明时节的天气正是迎合了人们的心情,烟雨蒙蒙,仿佛心上蒙了一层雾,许久未明。

清明节又叫踏青节,在仲春与暮春之交,属于中国传统节日,也属于最重要的祭祀节日,是祭祖和扫墓的日子。中华民族传统的清明节大约始于周代,距今已有两千五百多年的历史。

清明节是中国重要的"时年八节"之一,一般是在公历4月5日前后,节期很长。清明节原是指春分后十五天,1935年中华民国政府明定4月5日为国定假日清明节,也叫作民族扫墓节。

02 传统习俗

清明节的习俗有很多,除了扫墓,还有踏青、荡秋千、蹴鞠、打马球、插柳等一系列风俗体育活动。清明时节,也是人们寄托哀思,家人团聚的日子。

03 节日谚语

雨打清明前,春雨定频繁。(鲁)

阴雨下了清明节,断断续续三个月。(桂)

清明难得晴,谷雨难得阴。(鲁)

清明不怕晴,谷雨不怕雨。(黑)

雨打清明前,洼地好种田。(黑)

清明雨星星,一棵高粱打一升。(黑)

清明宜晴,谷雨宜雨。(赣)

04 关键词

禁火、扫墓、踏青、插柳。

五一国际劳动节

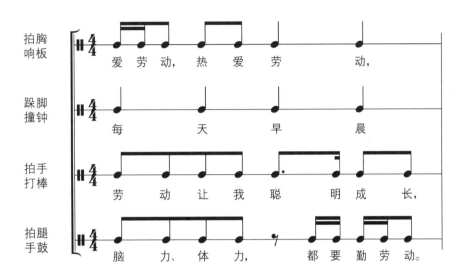

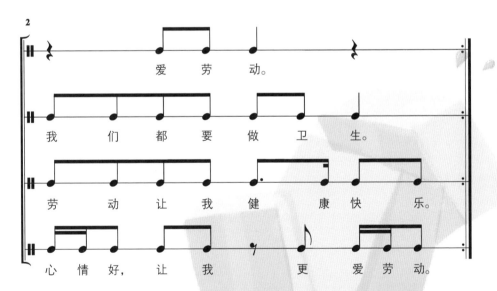

训练提示

拍手声部：第一、二行：劳动让我前两拍可用空心来拍，后面两拍可用实心来拍。

节奏练习
视频——五一国际劳动节

01 节日简介

"五一国际劳动节"是世界上80多个国家的全国性节日,定在每年的5月1日。

劳动者们一直守护着自己的工作,内敛而不张扬,他们身上的那种淳朴的精神是无人能及的。是劳动让我们拥有了现在美好的生活;是劳动让荒芜的野地变成肥沃的良田;是劳动造就了现在的文明社会……

02 纪念歌曲

清晨,劳动者们迎着朝阳走向工作岗位,开始一天的辛勤劳动;直到夜幕降临,他们才带着一日的疲惫离开,可他们却从不抱怨、从不怨天怨地。我们用歌声赞美他们!

"美哉自由,世界明星,拼吾热血,为他牺牲,要把强权制度一切扫除净,记取五月一日之良辰……"这首歌铿锵有力,是由长辛店劳动实习学校的教员和北京大学的进步学生经过不断的努力,共同创编而成的。

03 法定假日

中华人民共和国成立以后,将5月1日定为法定的劳动节,全国放假一天。每年的这一天,整个城市都会非常热闹,举国欢庆,并对有突出贡献的劳动者进行表彰。

04 关键词

劳动、小长假。

五四青年节

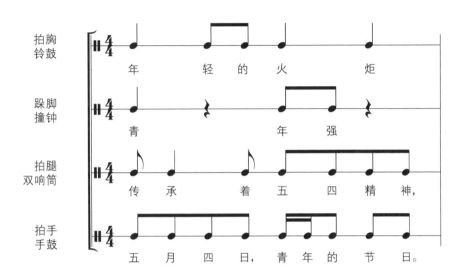

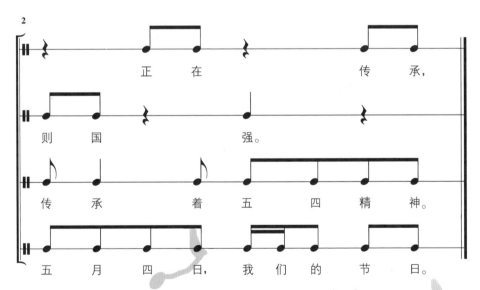

训练提示

跺脚声部：第一行可用脚尖来跺，第二行可用全脚掌跺。
拍手声部：第一行可用手心拍手背，第二行可以拍手掌。

节奏练习
视频——五四青年节

01 节日简介

五四青年节源于中国1919年反帝反封建爱国的"五四运动",也是中国新民主主义革命的开始。1939年,陕甘宁边区西北青年救国联合会规定5月4日为中国青年节,青年会参加各种各样的活动,还有许多地方在青年节期间举行成人仪式。

青年节,这是一个充满青春气息的节日。没有什么可以阻挡你前进的思想与美好理想,也没有什么能够阻止你有力的脚步。你很年轻,你是国家今后的顶梁柱。青年节,虽然使你离青春又走远了一步,但你却向成熟迈进了一大步!习近平总书记鼓励青年人:"梦想从学习开始,事业从实践起步。"

02 节日意义

1919年10月,当时的民国总统举行秋定祭孔,并组织了四存学会。梁启超和梁漱溟则高唱中国文化优越论,同时抵制马克思主义。五四运动进一步促进了反封建思想的发展,与尊重中华文化的复古思潮形成针锋相对的局面。中国的语言文字政策的思想渊源大部分都来自五四时期的西化理论。在现阶段的中国,每个青年人都有通过自己的实践来实现梦想的机会。

03 法定节日

按照国务院公布的《全国年节及纪念日放假办法》的规定,"青年节(5月4日),14周岁以上的青年放假半天"。2008年4月,经国务院法制办同意,"青年节"放假适用人群为14至28周岁的青年。

此次进一步明确年龄上限后,将有3亿多年龄在14至28周岁之间的青年可以依法在青年节这天享受到半天的假期,感受到社会对青年的关爱。

04 关键词

爱国、进步、民主、科学。

母 亲 节

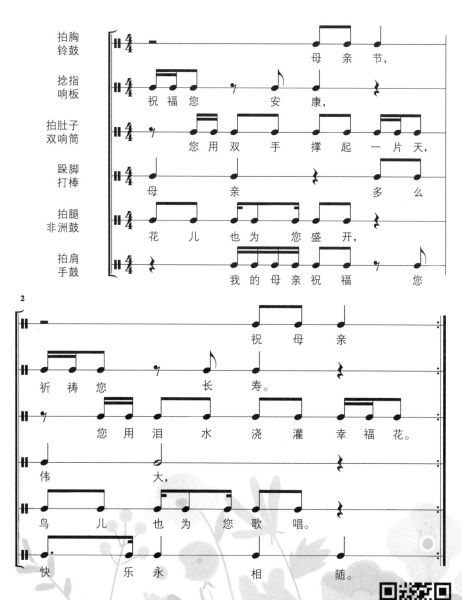

训练提示

本节日节奏有六个声部，可以逐步取其中的2—4个声部进行合奏。
本乐曲需注意的节奏是一拍内的切分节奏。

节奏练习
视频——母亲节

01 节日简介

母亲节，一个感谢母亲的节日，它起源于古希腊。现代的母亲节起源于美国，是每年5月的第二个星期日。母亲们在这一天通常会收到康乃馨，而中国的母亲花是萱草花，又叫忘忧草。值得一提的是全世界"妈妈"的发音几乎一样，也是孩子们最先学会的词。

02 节日特色

在胸前佩戴石竹花，并且佩戴的颜色是有讲究的。节日里，每个母亲都会充满好奇与喜悦的心情，接受礼物。特别是当她们收到自己孩子亲手制作的礼物的时候，更会感到自豪和欣慰。

母亲节创立后，得到了全世界各国人民的支持。这一天，许多家庭都由丈夫和孩子们把全部家务活包下来，母亲将会在这一天彻彻底底地休息。

03 各国习俗

中国：五月的第二个星期日，会用贺卡和康乃馨来表示爱，也有人建议以忘忧草来表达母爱。

挪威：母亲节定于二月的第二个星期天。

阿根廷：在十月的第二个星期日庆祝母亲节。

南非：母亲节定于五月的第一个星期日。

南斯拉夫：每年圣诞节的前两个礼拜庆祝母亲节。

西班牙与葡萄牙的母亲节与教会关系密切。12月8号是纪念圣母玛利亚的日子，同时也是孩子们表达对母亲的爱的节日。

瑞典：在五月的最后一个星期日庆祝母亲节。

埃及：每年三月的最后一个星期五是埃及的母亲节。

04 关键词

康乃馨、萱草、爱与奉献。

六一儿童节

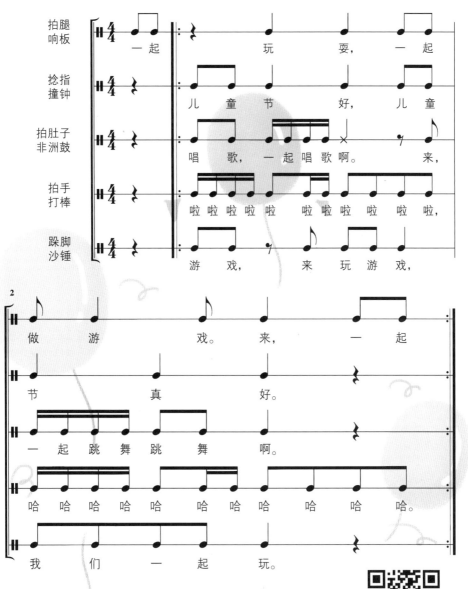

训练提示

本节日节奏有五个声部,可以逐步取其中的2—4个声部进行合奏。
本乐曲属于弱起的节奏,可在第二遍重复时就不用加入弱起这一拍。
拍手声部:第一行可用空心拍手,第二行用实心来拍手。

节奏练习
视频——六一儿童节

01 节日简介

童年之所以让人眷恋不舍，是因为它自由自在且可无忧无虑地飞翔在自己的小小世界中，没有成年人的条条框框。孩子，是这个世界上最纯洁无瑕的小精灵，也是最具有奇思妙想的"小怪物"。

国际儿童节，定于每年的6月1日，是为了纪念1942年6月10日的利迪策惨案和全世界所有在战争中死难的儿童，是为反对虐杀和毒害儿童以及保障儿童权利所设定的节日。

02 节日由来

为了保障全世界儿童的权益，国际民主妇女联合会于1949年11月决定将每年6月1日作为国际儿童节。中华人民共和国成立后，中央人民政府政务院于1949年12月23日规定，将中国的儿童节与国际儿童节统一起来。

03 礼物购买

为孩子购买礼物需注意以下事项。

刺激性气味

味道刺鼻的玩具，很容易刺激到儿童的呼吸道，对儿童的鼻黏膜也有刺激影响，且未经检验的玩具可能存在甲醛、铅、汞等含量严重超标的情况，因此购买时一定要慎重。

重金属颜色

尽量让孩子少接触含有重金属的玩具。孩子经常玩色彩鲜亮的玩具，也会导致孩子的色感虚弱。

含有小零件

零件小会被孩子误吸入呼吸道内。也不要有过多尖锐的地方，避免给孩子造成伤害。

毛绒玩具与弹射玩具

毛绒玩具注意内填充物材质。弹射玩具对年龄较小、认知程度较低的孩子极具危险性，如弹珠不小心吸入气管会导致窒息。

四、关键词

游戏、礼物、儿童、联欢。

父 亲 节

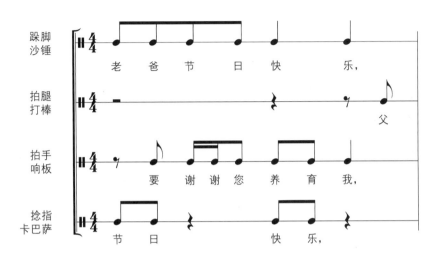

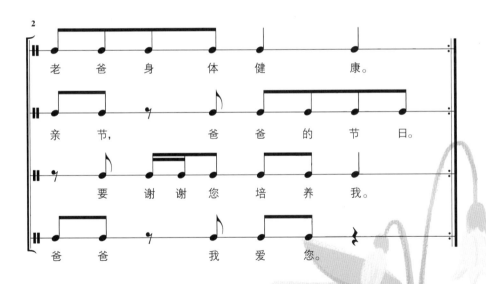

训练提示

拍手声部：第一行可用空心来拍，第二行可用实心来拍。

节奏练习
视频——父亲节

01 节日简介

都说父爱如大海般沉默深邃，不张不扬。曾经不懂父爱的真正含义，等到明白了，才发现父亲已是夕阳暮年。这时，才真正明白，我们所说的来日，并不方长。

父亲节，顾名思义是感恩父亲的节日。最广泛的日期在每年6月的第三个星期日，节日里有各种庆祝方式，如赠送礼物、家庭聚餐等。

02 发展历史

美国节日起源

1924年美国总统柯立芝表示支持设立全国性父亲节的建议。1966年约翰逊总统签署总统公告，宣布当年6月的第三个星期日为美国的父亲节。1972年美国总统尼克松签署正式文件，将每年6月的第三个星期日定为全美国的父亲节，并成为美国永久性的纪念日。

中国节日起源

父亲节并非舶来的节日，中国也有自己的父亲节，中国的父亲节起源要追溯到民国时期，在抗日战争胜利后，将"爸爸"谐音的8月8日定为全国性的父亲节。在父亲节这天，人们佩戴鲜花，表达对父亲的敬重和思念。

03 社会文化

名家父爱感言

1. 拥有思想的瞬间，是幸福的；拥有感受的快意，是幸福的；拥有父爱也是幸福的。——琼瑶
2. 恐惧时，父爱是一块踏脚的石；黑暗时，父爱是一盏照明的灯；枯竭时，父爱是一湾生命之水；努力时，父爱是精神上的支柱；成功时，父爱又是鼓励与警钟。——梁凤仪
3. 父爱，如大海般深沉而宽广。——温家宝
4. 父爱是沉默的，如果你感觉到了那就不是父爱了！——冰心

04 关键词

石斛兰、玫瑰、太阳花、康乃馨、向日葵。

端 午 节

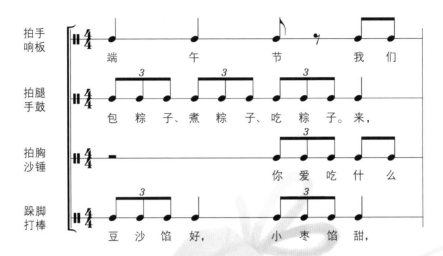

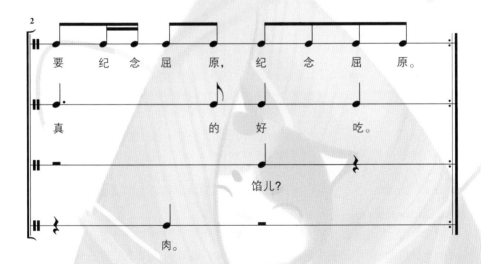

训练提示

本乐曲的节奏难点在于三连音,在实践中常常混淆为前紧后松(前十六后八)。

跺脚声部:好、甜、肉三个字双脚一起跺。

节奏练习
视频——端午节

01 节日简介

又是一年端午好时节，龙舟相竞争，角黍（粽子别名）飘香十里。追溯千年之前，那些古老的乡间人家总是在端阳佳节时，将传统展现得淋漓尽致。

端午节为每年农历五月初五。端午节也称午日节、五月节、龙舟节、诗人节等。

02 人物纪念

纪念屈原说

相传，屈原力主联齐抗秦，遭逸去职，被赶出都城，流放在外，写下了忧国忧民的《离骚》《天问》《九歌》等诗篇，且流传千古。屈原投江后，百姓捞救却始终不见屈原的尸体。为了寄托哀思，人们荡舟江河之上，后逐渐发展成为龙舟竞赛。百姓们又怕江河里的鱼吃掉他的身体，就纷纷回家拿来米团投入江中，后来就形成吃粽子的习俗。

纪念伍子胥说

伍子胥，名员，楚国人。吴王阖庐死后，其子夫差继位，吴军士气高昂，百战百胜，越国大败，越王勾践请和，夫差许之。子胥建议，应彻底消灭越国，夫差不听，吴国大宰，受越国贿赂，逸言陷害伍子胥，夫差信之，赐子胥宝剑，子胥以此死。伍子胥在死前对邻舍人说："我死后，将我眼睛挖出悬挂在吴京之东门上。"随后便自刎而死，夫差闻言大怒，令取子胥之尸体装在皮革里于5月5日投入大江，因此端午节亦为纪念伍子胥之日。

03 民间习俗

时至今日，端午节仍是被人们看中的节日，产生了众多相异的节名，而且各地也有着不尽相同的习俗。其内容主要有："女儿回娘家，游百病，佩香囊，赛龙舟，击球，荡秋千，给小孩洗苦草麦药澡，饮用雄黄酒，吃吃粽子等。"各地因饮食习惯不同，所以粽子中的馅儿各有不同。除了吃粽子外，人们还在门上插艾草，希望可以驱蚊除病，辟邪祈福。

04 关键词

赛龙舟、粽子、艾草、屈原、伍子胥。

夏 至

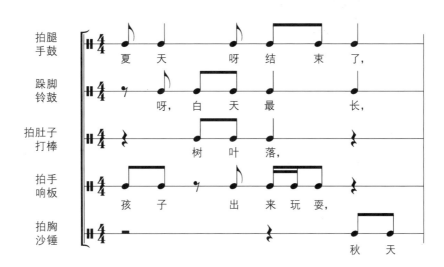

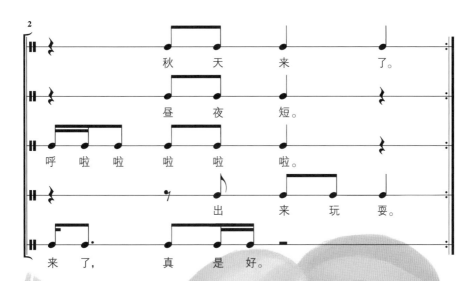

本乐曲的节奏难点在切分节奏和一拍内的前短后长。
拖长容易影响下一遍的节奏。

训练提示

拍腿声部：第一行用P力度，第二行用f力度。
拍手声部：第一行可用手心拍手背，第二行可拍手掌。

节奏练习
视频——夏至

01 节日简介

夏至是二十四节气之一,据说它是时节中的光荣日,也是节气之中名称最美的。有不少作家将"夏至"运用在标题之中。夏至,是一年当中阳光照射大地最久的一天。夏至日也是一年中正午太阳高度最高的一天。

02 气候特点

夏至以后地面受热强烈,致使空气对流旺盛,午后至傍晚常易形成雷阵雨,人们称"夏雨隔田坎"。诗人徐书信"在暑雨"一诗中,对夏日雷雨天气进行了描述:"夏日熏风暑坐台,蛙鸣蝉噪袭尘埃。青天霹雳金锣响,冷雨如钱扑面来。"夏至往往和三伏天联系在一起。每年有三个伏,三伏天是一年中最热的时候。从夏至开始,依照干支纪日的排列,第三个庚日就算入伏了。

在大多数情况下,夏至期间,容易形成洪涝灾害,甚至对人的生命造成伤害,应注意加强防护工作。

03 风俗活动

祭神祀祖:夏至正是丰收的季节,自古以来有在此时庆祝丰收、祭祀我们的祖先的习俗,以祈求消灾年丰。

周代夏至祭神,意为清除荒年、饥饿和死亡。夏至前后,有的地方举办隆重的"过夏麦",系古代"夏祭"活动的遗存。

消夏避伏:夏至当天,妇女们会互相赠送折扇、脂粉等饰品。在古代,"夏至"之后,皇家则拿出"冬藏夏用"的冰"消夏避伏",而且从周代始,历朝历代沿用这个习俗,后来演变成为制度。

04 关键词

祭神祀祖、消夏避伏、三伏天、麦棕、夏至饼。

七一建党节

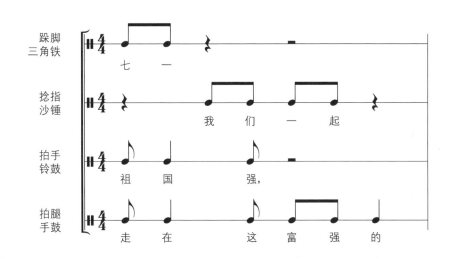

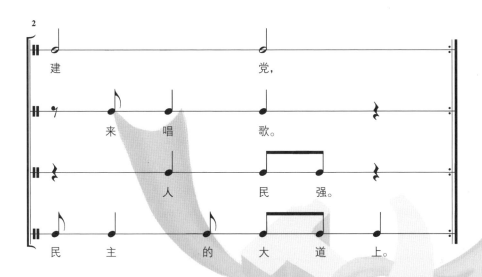

训练提示

拍手声部：第一行用P力度，第二行用f力度。
拍腿声部：第一行可用空心来拍，第二行用实心来拍。

节奏练习
视频——七一建党节

01 节日简介

中国共产党于1921年7月23日成立后，把7月1日作为中国共产党的诞辰纪念日，是毛泽东同志在1938年5月提出来的。毛泽东在《论持久战》一文中提出："今年七月一日，是中国共产党建立的十七周年纪念日。"这是中央领导同志第一次明确提出"七一"是党的诞生纪念日。

02 相关党建活动

1. 召开建党周年纪念大会。
2. 组织开展以"党员找组织、组织找党员"为主题的非公企业党建工作推进月活动。
3. 组织开展"当优秀公仆、创一流事业"征文活动。
4. 举办入党积极分子培训班和新党员宣誓仪式。
5. 召开党务干部座谈会。
6. 各基层党组织召开民主生活会。
7. 评选和表彰先进基层党组织和优秀共产党员。
8. 开展送温暖活动。
9. 组织两级干部和党员骨干观看党风廉政教育专题片。
10. 举办图片展。

每年中国建党节，部队都组织盛大的纪念活动，庆祝自己的节日。

03 节日历史

1936年当中国共产党成立十五周年时，党的一大代表陈潭秋同志发表了《第一次代表大会的回忆》一文，以表示对党的诞生的纪念。这是纪念中国共产党诞生最早的一篇文章。中国共产党不仅将中国人民从水深火热的战争中解放出来，并且带领中国人民从贫穷走向富裕，从弱小走向强大。

04 关键词

党的诞生、党的成立。

八一建军节

训练提示

本乐曲拍手、拍胸有很多长音需注意,不能长也不能短。重在训练稳定的内心节奏感。

节奏练习
视频——八一建军节

01 节日简介

八一建军节在每年的八月一日举行,是中国人民解放军建军纪念日。中华人民共和国成立后,将此纪念日改称为中国人民解放军建军节。

02 诞生之地

1933年7月11日,中华苏维埃共和国临时中央政府将8月1日定为中国工农红军成立纪念日。从此,每年8月1日就成为中国工农红军和后来的中国人民解放军的建军节。

03 军旗简介

军旗,是军队或建制旗帜的象征。中国人民解放军军旗为红色,上缀金黄色的五角星及"八一"两字,表示中国人民解放军自1927年8月1日南昌起义以来经过艰苦卓绝的长期斗争,终于在党的领导下取得了中国革命的伟大胜利。

中国人民解放军军旗的规格(按照总参1951年1月颁布的条令执行):

军旗可以授予团级以上部队和院校,授旗时可以举行仪式。

军旗主要用于参加典礼、检阅、游行等场合,由掌旗员掌握军旗,左右各有一名护旗兵,位于部队的前列。

中国人民解放军军旗是中华人民共和国武装力量的重要标志,是中国人民解放军荣誉、勇敢和无限光荣的象征。

04 关键词

纪念中国工农红军成立、传统节日、最可爱的人。

教 师 节

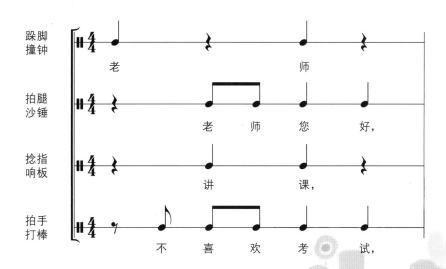

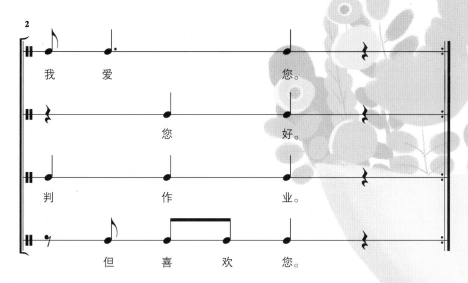

训练提示

拍手声部：第一行用 P 力度，第二行用 f 力度。

节奏练习
视频——教师节

01 节日简介

众所周知,在一个人成长过程中,除了父母,最为重要的就是教师,"师者,传道受业解惑也。"这是韩愈在《师说》中对教师职责的解读。教师是人类灵魂的工程师,也是学生成长的照明灯。

教师节,在中国近现代史上,直至1985年,第六届全国人大常委会第九次会议才真正确定了1985年9月10日为中国第一个教师节。

02 庆祝方式

由于教师节并非中国传统节日,所以各地每年都会有不同的庆祝活动,没有统一、固定的形式。

例如在学校会举行典礼表彰优秀老师,孩子们会用自己的方式,如自制贺卡、送红笔芯、花朵,来表达对老师的感谢。同时家长也会给老师发信息,表达对老师的敬意和感激。

03 节日影响

建立教师节,标志着教师在中国受到全社会的尊敬。这是因为教师的工作在很大程度上决定着中国的未来。每年的教师节,中国各地的教师都以不同方式庆祝自己的节日。通过评优和实施奖励制度,保证了教师劳动的合法权益。同时改善教学条件等措施的实施,大大提高了广大教师从事教育事业的积极性,使我国教育事业不断向好的方向迈进。

04 关键词

贺卡、祝福语。

国 庆 节

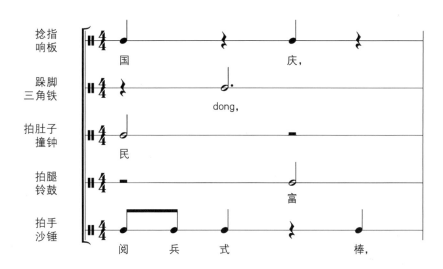

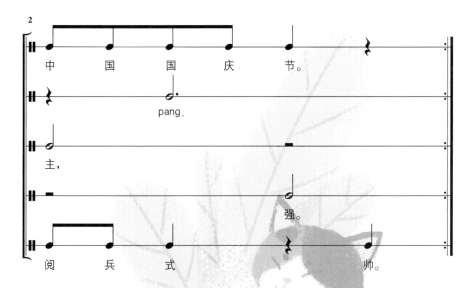

训练提示

拍手声部：第一行与第二行最后一拍用突强（sf）力度演奏。

节奏练习
视频——国庆节

01 节日简介

国庆节是由一个国家制定的用来纪念国家本身的法定假日。中国国庆节特指中华人民共和国正式成立的纪念日,即10月1日。

02 节日意义

功能体现

国庆这种特殊纪念方式承载了这个国家乃至民族的凝聚力的功能。同时国庆日上大规模的庄严而又隆重的庆典活动,也是政府号召力的具体体现,更能展现出一个国家是否兴盛。

基本特征

显示力量、增强人民信心,体现民族凝聚力,发挥政府号召力,即国庆庆典的三个基本特征。

03 节日活动

阅兵仪式

每逢五、十周年会有不同规模的庆典和阅兵,从1949年开国大典至今,我国共举行了十五次国庆阅兵,中国阅兵式逐渐成为人类阅兵式中的经典,也标志着我们国家的强大、民族的复兴。

04 关键词

庆典活动、阅兵、放礼花。

中 秋 节

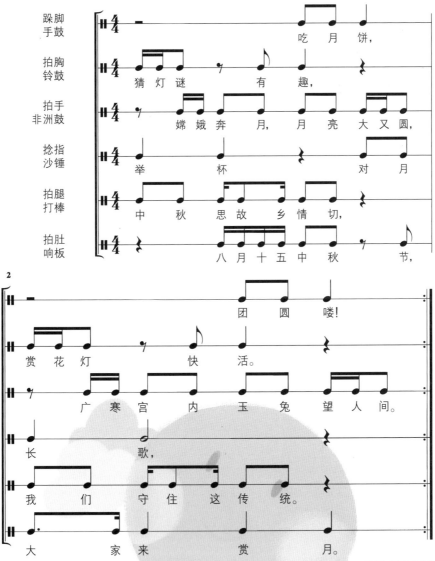

本节日节奏有六个声部，可以选取其中的2—4个声部逐步进行合奏。

训练提示

捻指声部：第二行"歌"字可用搓手来处理。
拍腿声部：第二行两拍长音可用渐强力度来处理，搓手来表现。

节奏练习
视频——中秋节

01 节日简介

清浅的初秋总是和夏季的深处交织在一起，经常被人们所遗忘，而只有中秋倒是在这种特殊的日子里独具特色。

中秋节，又称仲秋节、八月节、女儿节、团圆节等，是在每年的农历八月十五，也有些地方将中秋节定在八月十六。

02 风俗习惯

祭月、赏月、拜月与吃月饼

赏月和吃月饼是中国各地过中秋节的重要习俗。中秋赏月的风俗在唐代十分流行，许多诗人的名篇中都有咏月的诗句。直到今天，一家人围坐在一起，欣赏皓月当空的美景仍是中秋佳节必不可少的活动之一。吃月饼寓意团团圆圆，幸福美满，同时寄托着对家人的思念。月饼也是中秋时节朋友间用来联络感情的重要礼物，可以增进人与人之间的情感。

03 神话传说

嫦娥奔月

相传，远古时候天上有十个太阳同时出现，是一个名叫后羿的英雄，射下九个太阳，为民造福。

后羿立下功劳，王母赐他一包不死药，服下此药，能即刻成为神仙，后羿把不死药交给嫦娥保管。一天后羿外出，心怀鬼胎的逢蒙持剑闯入内宅后院，威逼嫦娥交出不死药。危急之时嫦娥拿出不死药一口吞了下去。嫦娥吞下药，冲出窗口，向天上飞去。飞落到离人间最近的月亮上成了仙。

后羿十分思念妻子，便派人到嫦娥喜爱的后花园里，摆上香案，遥祭远在月宫里的嫦娥。百姓们闻知此事后纷纷在月下摆设香案，向善良的嫦娥祈求吉祥平安。从此，中秋节拜月的风俗在民间传开了。

04 关键词

赏月、祭月、吃月饼、观潮、燃灯。

重 阳 节

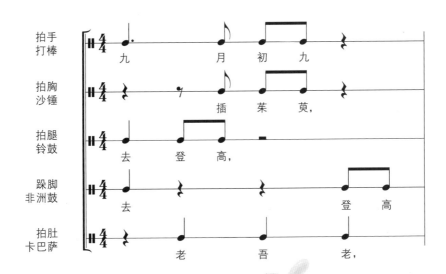

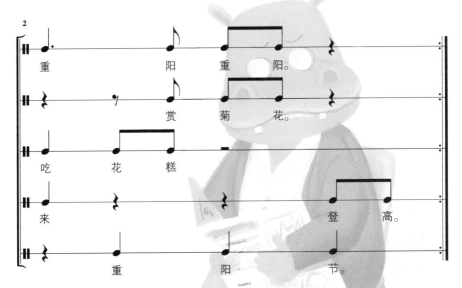

训练提示

拍手声部：第二行可用手心拍手背，一二行节奏相同部分可在音色范畴内进行搜索。

节奏练习
视频——重阳节

01 节日简介

都说"秋日胜春朝",但秋色未必会败北春景。每当菊花开放、桂花飘香时,我们又迎来了一个传统佳节——九九重阳节。这也是个极富诗意的节日,古代的文人墨客常常拿"重阳"做文章。

重阳节,又称重九节,在每年的农历九月初九。庆祝重阳节一般包括出游赏秋,登高远眺,遍插茱萸等活动。重阳节,在战国时期就已经出现,到了唐代在民间广为流传,沿袭至今。中国是敬老的国家,我们所熟知的"老吾老以及人之老",就表达了我们对老人的敬意和爱戴。

02 民间习俗

赏秋

重阳节是最好的赏秋时期,中国南方还有些山区村落保留了"晒秋"的特色习俗,如今这种习俗在慢慢淡化。在江西婺源的篁岭古村,晒秋已经成了农家喜庆丰收的"盛典"。

吃重阳糕

重阳糕又称花糕、菊糕、五色糕。重阳糕要做成九层,像座宝塔,上面做两只小羊,有重阳(羊)的意思。在重阳糕上插红纸旗,点蜡烛灯。这可能是用"点灯""吃糕"代替"登高"的意思。

03 神话传说

我国古代关于重阳节的神话传说有不少,它们为这个节日蒙上一层淡淡的神秘。

较早有关重阳节的传说,见于梁朝吴均的《续齐谐记》:

汝南桓景随费长房游学累年,长房谓曰:"九月九日,汝家中当有灾。宜急去,令家人各作绛囊,盛茱萸,以系臂,登高饮菊花酒,此祸可除。"景如言,齐家登山。夕还,见鸡犬牛羊一时暴死。长房闻之曰:"此可代也。"今世人九日登高饮酒,妇人带茱萸囊,盖始于此。

04 关键词

赏秋、登高、吃重阳糕、赏菊、饮菊花酒。

双十一购物节

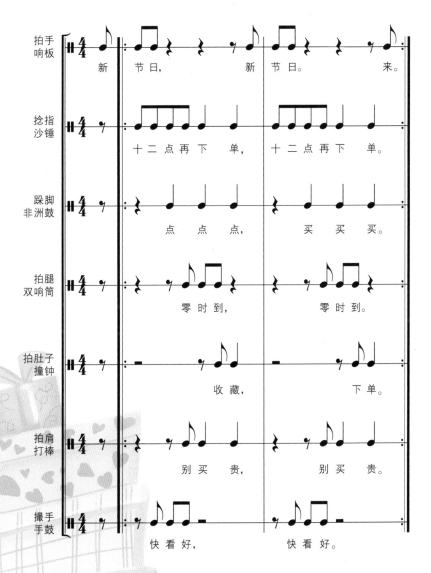

本节日节奏有七个声部,可以先选取其中的2—4个声部进行合奏。

训练提示

拍手声部:弱起后半拍,可用手背拍手背,正拍拍手掌。

节奏练习
视频——双十一购物节

01 节日简介

双十一购物节,是特指在中国的每年11月11日的网络促销日。每年的双十一已成为中国网络购物的年度盛事,成为当代年轻人非常期盼的购物活动,11月10日晚上,亿万人都会拿着手机等待零点时刻抓紧下单、付款。这也是中国人民生活富足的具体表现。

02 活动起源

双十一购物节是2009年11月11日淘宝商城(天猫)举办的促销活动,当时参与的商家数量和促销力度均有限,也没有人会想到这样的促销活动会成为我们生活中的重要节点。2009年的双十一营业额远超预想的效果,于是,11月11日成为天猫及其他电商品牌举办大规模促销活动的固定日期。

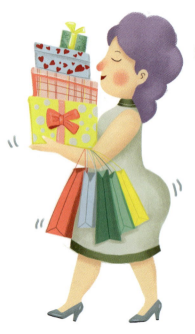

03 社会评价

自从天猫2009年首创双十一购物节以来,每年的这一天已成为名副其实的全民购物盛宴。

双十一购物节既是我国经济转型的一个信号,也是新的营销模式与传统营销模式的一次交锋。

数据显示,从2009年的0.52亿元到2014年的571亿元,再到2018年的2 135亿元,中国的零售业态正在"发生根本性变化"——线上交易形式已成为零售产业的主要渠道之一,这样的成长速度也从侧面反映了中国经济的发展。

04 关键词

购物盛宴、物流保障、各类红包、物价促销。

冬 至

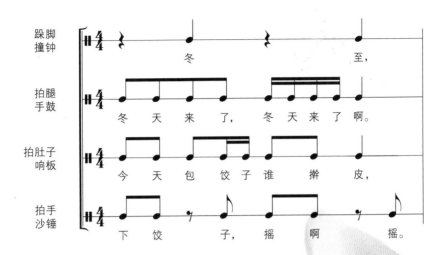

训练提示

拍手声部：第一行可用实心来拍，第二行用空心来拍。

节奏练习
视频——冬至

01 节日简介

冬至的降临,预示着冬天的到来。冬天与春日轻风的温柔、夏日的炙热截然相反,冬天代表的是白色的冰雪世界。当然我们还熟知一句话——"冬天来了,春天还会远吗?"

冬至,俗称数九、长至节、亚岁等,早在春秋时代,中国人就开始用土圭观测太阳,测出的冬至时间在每年的12月21至23日。

02 节日起源

冬至是北半球一年中白昼最短的一天,并且越往北白昼越短,也是北半球一年中极夜范围最广的一天,所以我们称冬至为一阳生,新岁实始。《载敬堂集》载:"夏尽秋分日,春生冬至时。"冬至节,春之先声也。冬至过后,夜空星象则完全换成冬季星空,并且从这天开始"进九"。在民间也有冬至那天夜间不宜出门的传统。

03 民俗活动

冬至节亦称冬节、交冬。它既是二十四节气之一,是中国的一个传统节日,曾有"冬至大如年"的说法,宫廷和民间历来十分重视,从周代起就有祭祀活动。《后汉书·礼仪》:"冬至前后,君子安身静体,百官绝事。"还要挑选"能之士",鼓瑟吹笙,奏"黄钟之律",以示庆贺。在民间大家一直保持着冬至吃饺子的习惯。

04 关键词

吃水饺、吃汤圆、喝羊汤、江南米饭、冬酿酒。

圣 诞 节

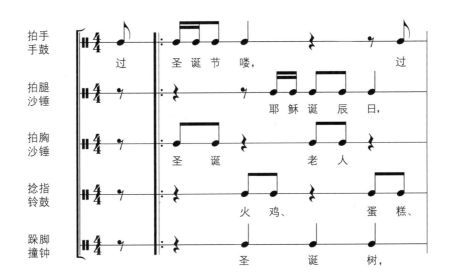

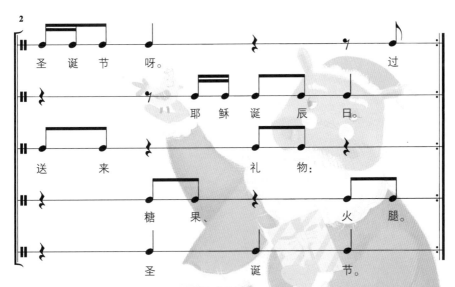

训练提示

拍手声部：弱起后半拍，可用空心来演奏。
跺脚声部：第一行可用脚尖来演奏。第二行可用脚掌来演奏。

节奏练习
视频——圣诞节

01 节日简介

圣诞节是西方国家最重要的节日，就像我国的春节一样。每逢圣诞节，所有人都会认真准备，最常见的是在家中准备一棵圣诞树，并且精心装饰。圣诞节当天，全家人聚在一起共同庆祝一年中最重要的节日。最熟悉的圣诞节食品是烤火鸡，有如我们过年一定要吃饺子。长辈还会给孩子们准备圣诞节礼物。传说中，圣诞老人会在夜里驾着驯鹿雪橇为孩子们送圣诞礼物。

02 习俗庆祝

圣诞卡

圣诞卡在欧美十分流行。圣诞节时，人们会相互寄赠圣诞卡，表示庆贺和祝福。尤其对远在他方的亲友来说，圣诞卡更是一种亲切的关怀和深深的安慰。当然，这种传承数百年的习惯因为网络时代的到来而告终了。

圣诞树

摆放圣诞树是圣诞节的传统之一。人们通常在圣诞前后将松树移进屋里，用圣诞灯和彩色的装饰物进行装饰。并把一个天使或星星装饰在树的顶上。这个圣诞节习俗如今也传到了世界各地。

圣诞袜

圣诞节我们经常会看到红色的大袜子，即圣诞袜。圣诞袜是用来装礼物的，所以是小朋友最喜欢的东西，圣诞节晚上他们会将自己的袜子挂在床边，等待第二天早上收礼。

03 社会反馈

对于大部分没有基督文化背景的国人来说，圣诞节提供了了解西方节日文化的机会。

04 关键词

耶稣、基督教、火鸡、圣诞树。

后　　记

在学习奥尔夫的过程中笔者印象最深的就是原本性，它有两个含义，一是适合于开端的，二是原来就有的。在这本节奏训练书中，我们就是遵循这样的原则，教学对象是音乐的初学者，教学的内容就是生活中的重要节日，这些节日带给我们很多美好回忆，未来生活中依然会担任着重要的角色。

此外，奥尔夫音乐教学法是来自德国的舶来品，好像是一棵来自德国精致的小树，想要成为一棵参天大树必须要深埋于中国文化的土壤之中。这样才能被更多的老师和学生所接受，才能帮助更多的中国孩子走进音乐的世界。

经过近30年的努力，中国两代奥尔夫教师不断地"请进来，走出去"，向欧美、亚太的专家学习，认真研究经典的课例原型。下一阶段我们的任务就是在这样的思想指导下，创造出具有中国特色、中国气派的奥尔夫课例、节目。

笔者认为奥尔夫教学如果想要在学前领域、音乐教育领域都能持续发展，必须从三个层面进行：一是课堂教学，二是理论研究，三是舞台演出。课堂教学的价值在于让更多的学生有机会接触到奥尔夫教学法的理念和方法，这是做平面的展开和普及。理论研究的价值在于深挖奥尔夫的价值，从教育学、心理学以及哲学等层面展开研究，这是向下深挖其价值，也是现阶段最为缺乏的。最后一点，就是奥尔夫教学法需要形成节目，走上舞台，不断提高艺术水平，这也是最为直观、最具说服力的形式。这是向上发展。平面推广、向下深挖与向上托举，这样才能形成较好的发展生态系统，不断发展与进步。

在此我要特别感谢两位老师，一位是我的博士生导师尹爱青教授，给我学业、助我事业，见证了我的每一次进步。另一位是李妲娜老师，李妲娜老师是把奥尔夫教学实践引入中国的第一人，多年来砥砺前行，带我进入奥尔夫大门。她总是为我的教学提出建议，为我们的作品提出宝贵意见，并且经常督促我多读书，要学习，别懈怠。

除此之外，我还要感谢一下参与过本书创意及制作的同学及老师。天津师范大学学前教育学院奥尔夫社团的同学们参与了每一轮的创意及修改，王天宇老师负责了本书全部美术创意及绘画的部分。另外，还要感谢我个人的团队，后期制作的编辑团队都付出了努力。

我个人才疏学浅，且经验有限，但我一直没有停止过努力。我希望本书能够给大家带来一点音乐学习中的快乐，也想传递这样的价值观，实践是检验真理的唯一标准。梦想从学习开始，事业从实践起步。同时也希望创设一个平台，得到大家的反馈与分享，我们共同实践，共同进步。同时也非常希望得到大家的反馈与分享。

我们共同学习，一起进步。

<div style="text-align:right">

李飞飞于天津

二〇一九年四月

</div>